U0057129

瑞蘭國際

瑞蘭國際

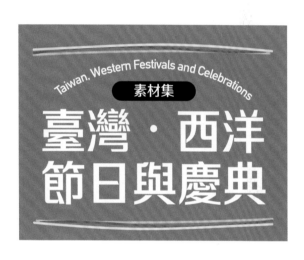

Taiwan, Western Festivals and Celebrations

素材集

臺灣‧西洋
節日與慶典

CONTENTS
目次

著作權授權契約書

　　本作者對於購買《素材集：臺灣・西洋節日與慶典》（以下稱「本著作物」）並同意下列規定的讀者（以下稱「使用者」），無償授權使用者為商業或非商業目的、不限次數、每次在一台電腦重製光碟內之圖檔，使用者同意遵守下列規定：

一、　不得利用光碟內之圖檔製作與本著作物相同性質之書籍、光碟、網路檔案或其他出版物。

二、　本光碟僅供使用者使用，不得將光碟片轉讓、散佈、銷售、出租予第三人。

三、　使用者明知無本光碟內圖檔之著作權，當然不得再授權第三人為任何形式的使用。

四、　不得以圖檔作為主體或主角而將之製作成商品，例如作成公仔、玩偶、T恤、馬克杯、貼紙、卡片、影片等。

五、　不得將圖檔製作成設計的主體或識別標誌，例如以圖檔作為廣告或包裝的主要內容或特定商品、服務的識別標誌。

六、　不得將圖檔作為申請商標或其他智慧財產權的全部或一部分。

七、　不得單純將圖檔上傳到網路上，使第三人得以下載。

八、　不得以違反公共秩序、善良風俗、侮辱、毀謗、傷害他人人格權的方式使用圖檔。

九、　使用者一旦拆封隨書附贈之光碟包裝或開啟光碟，即視同使用者同意本契約書之條件。

十、　使用者若有違反本契約書的約定，作者隨時有權終止本契約書授予使用者之任何權利，並請求損害賠償。

十一、若因本契約書約定內容發生爭議而涉訟，雙方同意以臺灣臺北地方法院為第一審管轄法院。

關於 DVD

　　附件的 DVD 可通用於 Windows 系統與 Macintosh 系統。書中出現的插圖皆可於 DVD 找到，DVD 內不包含任何軟體。在使用插圖之前，請參閱第 4 頁「著作權授權契約書」，並請複製插圖在您的電腦後，再行使用。

　　DVD 經測試可於 macOS High Sierra（10.13.1）和 Windows 10 上使用，但並不保證能在其他電腦上使用。

插圖格式：

DVD 內的插圖有兩種模式：JPEG 和 PSD。

- **JPEG 格式**

　　解析度：300dpi

　　色域：CMYK

　　大部分的軟體皆可讀取此格式，可直接預覽。

　　圖片的解析度為 300dpi，可使用於網頁設計與印刷。

- **PSD 格式**

　　解析度：300dpi

　　色域：CMYK

　　此格式沒有背景，所以使用時不需要另外去背。

如何使用本書

　　本書的插圖,除第 4 頁「著作權授權契約書」內有規定外,可以使用於商業與非商業用途。

如何使用插圖:

1. 請複製一份插圖於您的電腦後,再行使用。
2. 根據不同的使用環境或電腦配置,插圖列印或顯示的顏色可能會與書內不同。這是由於電腦使用環境的差異所造成的,而不是圖像本身的問題或損壞。
3. 我們不負責回覆、解決任何關於如何在不同裝置上安裝插圖、程式錯誤等問題。

如何找到插圖:

　　每張插圖都是一個獨立的檔案,請依照以下步驟尋找 DVD 內所附的插圖。

1→CH1

1. 在書內尋找想使用的插圖。
2. 可以在頁面底或是插圖下方找到該插圖的編號。

L→L

3. 在 DVD 的資料夾內,有 7 個按照章節區分的資料夾,按照圖片編號,即可從資料夾內找到所需的插圖。

　　例如:編號「1-L-01」即代表「第 1 章 L 資料夾的第 1 張圖」。

01→01

CH1
聖誕節

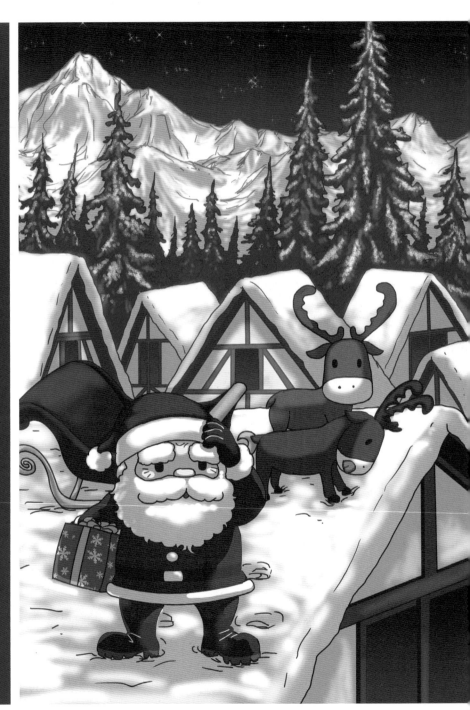

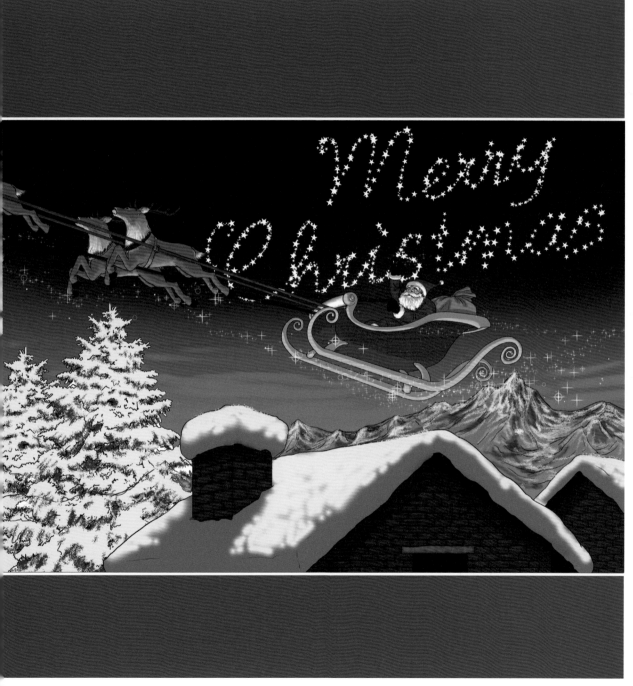

1-M-01

1-M-02

1-M-03

1-M-04

1-M-05

1-M-06

1-M-07

1-M-08

1-M-09

1-M-10

1-M-11

1-M-12

1-M-13

1-M-14

1-M-15

1-M-16

1-M-17

1-M-18

1-S-01

1-S-02

1-S-03

1-S-04

1-S-05

1-S-06

1-S-07

1-S-08

1-S-09

1-S-10

1-S-11

1-S-12

1-S-13

1-S-14

1-S-15

1-S-16

1-S-17

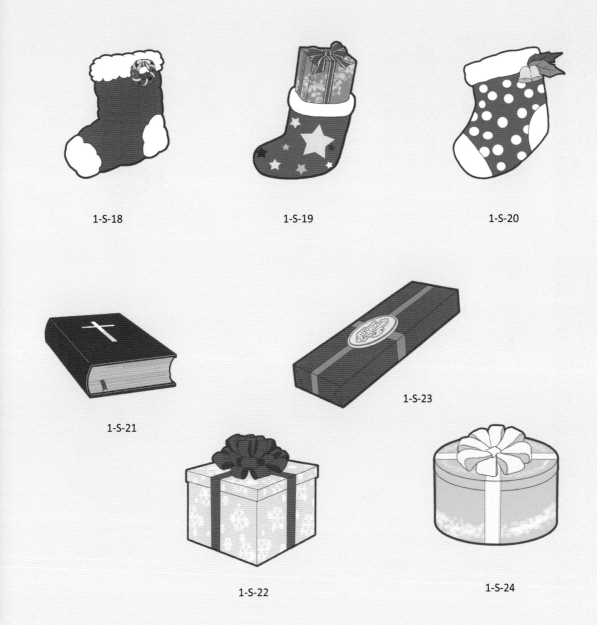

1-S-18

1-S-19

1-S-20

1-S-21

1-S-23

1-S-22

1-S-24

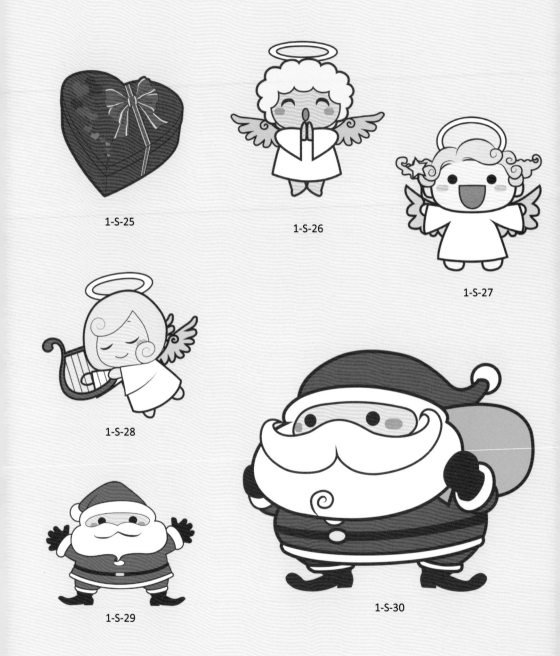

1-S-25

1-S-26

1-S-27

1-S-28

1-S-29

1-S-30

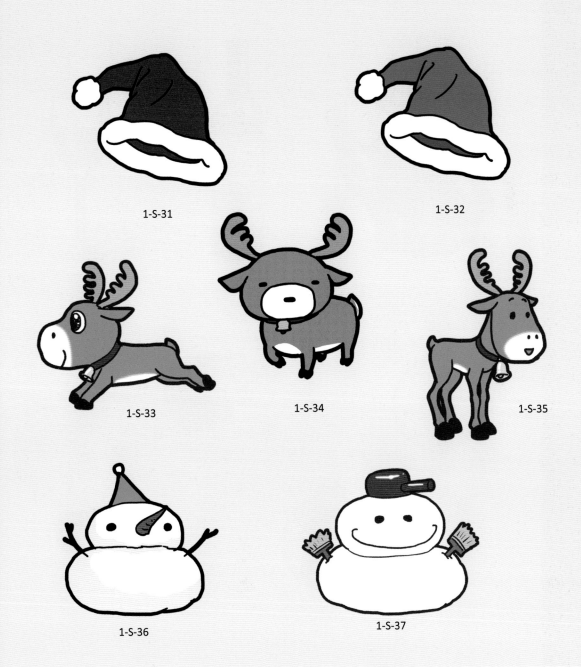

1-S-31

1-S-32

1-S-33

1-S-34

1-S-35

1-S-36

1-S-37

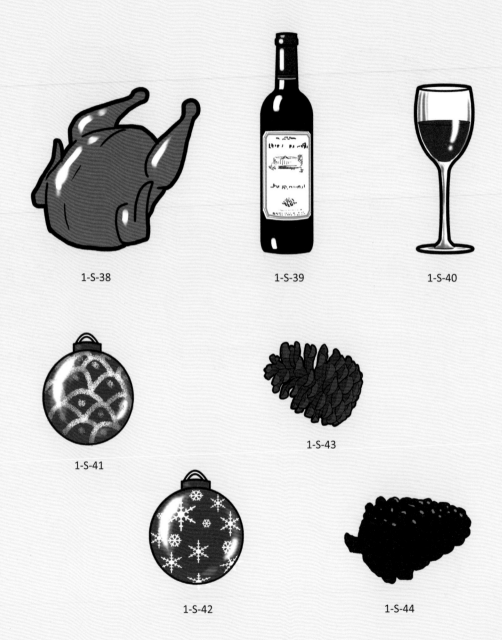

1-S-38

1-S-39

1-S-40

1-S-41

1-S-43

1-S-42

1-S-44

1-S-45

1-S-47

1-S-46

1-S-48

1-S-49

1-S-50

1-S-51

1-S-52

1-S-53

1-S-54

1-S-55

1-S-56

1-S-57

1-S-58

1-S-59

1-S-60

1-S-61

1-S-62

1-S-63

1-S-64

1-S-65

1-S-66

1-S-67

1-S-68

1-S-69

1-S-70

1-S-71

1-S-72

CH2
萬聖節

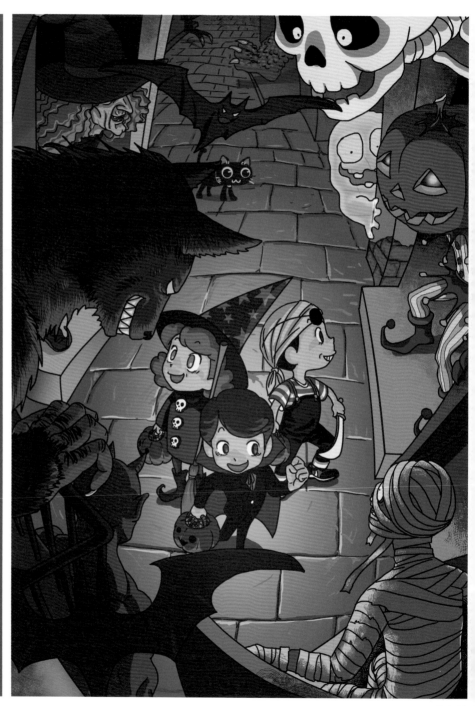

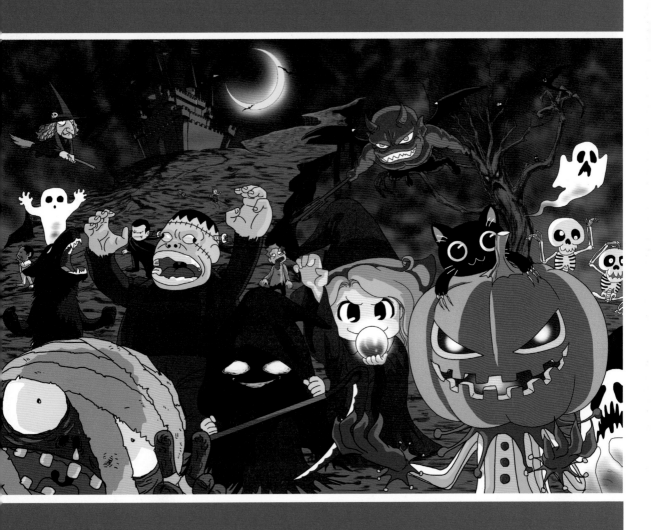

2-M-01

2-M-02

2-M-03

2-M-04

2-M-05

2-M-06

2-M-08

2-M-07

2-M-09

2-M-10

2-M-11

2-M-12

2-M-13

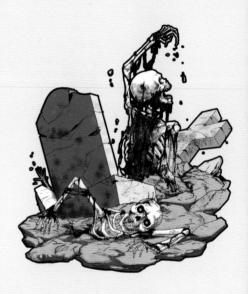

2-M-15

2-M-14

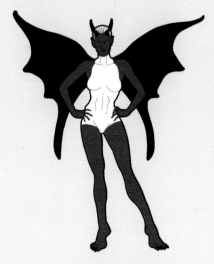

2-M-16

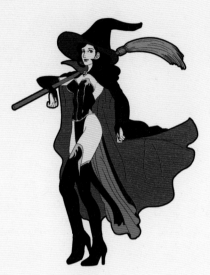

2-M-17

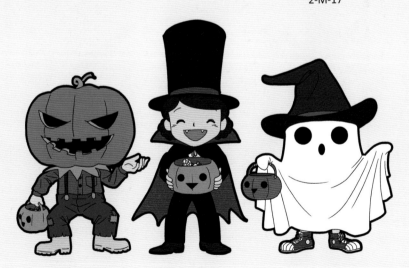

2-M-18

2-S-01

2-S-02

2-S-05

2-S-03

2-S-04

2-S-06

2-S-07

2-S-08

2-S-10

2-S-11

2-S-09

2-S-12

2-S-13

2-S-14

2-S-15

2-S-16

2-S-17

2-S-18

2-S-19

2-S-20

2-S-21

2-S-22

2-S-23

2-S-24

2-S-25

2-S-26

2-S-27

2-S-28

2-S-29

2-S-30

2-S-31

2-S-32

2-S-33

2-S-34

2-S-35

2-S-36

2-S-37

2-S-38

2-S-39

2-S-40

2-S-41

2-S-42

2-S-43

2-S-44

2-S-45

2-S-46

2-S-47

2-S-48

2-S-49

2-S-50

2-S-51

2-S-52

2-S-53

2-S-54

2-S-55

2-S-56

2-S-58

2-S-57

2-S-59

2-S-60

2-S-61

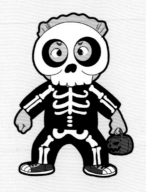

2-S-62

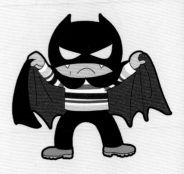

2-S-63

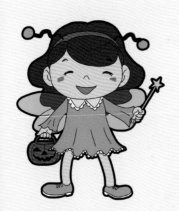

2-S-64

2-S-65

2-S-66

2-S-67

2-S-68

2-S-69

2-S-70

2-S-72

2-S-71

3-M-01

3-M-02

3-M-03

3-M-04

3-M-06

3-M-05

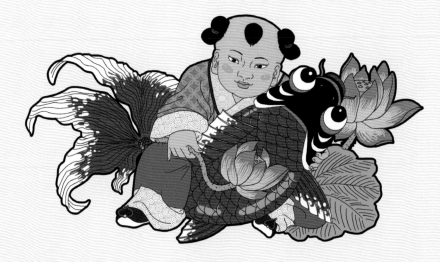

3-M-07

3-M-08

3-M-09

3-M-10

3-M-11

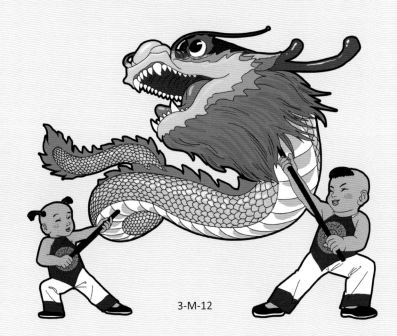

3-M-12

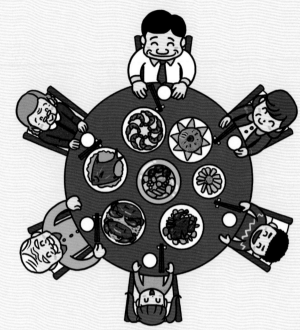

3-M-13

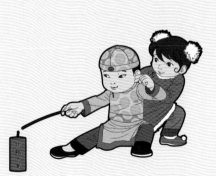

3-M-14

3-M-15

3-M-16

3-M-17

3-M-18

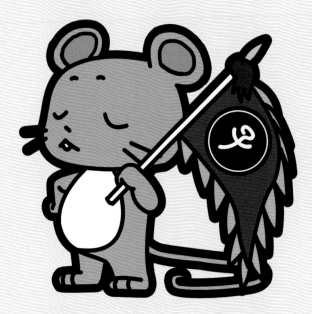

3-S-01

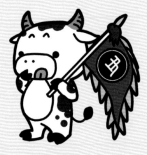

3-S-02

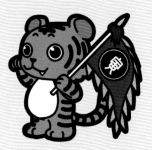

3-S-03

3-S-04

3-S-05

3-S-06

3-S-07

3-S-08

3-S-09

3-S-10

3-S-11

3-S-12

3-S-13

3-S-14

3-S-15

3-S-16

3-S-17

3-S-18

3-S-19

3-S-20

3-S-21

3-S-22

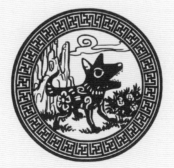

3-S-23

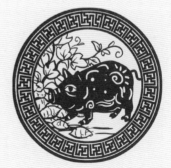

3-S-24

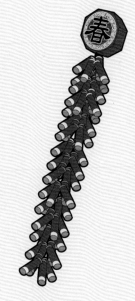

3-S-25

3-S-26

3-S-27

3-S-28

3-S-29

3-S-30

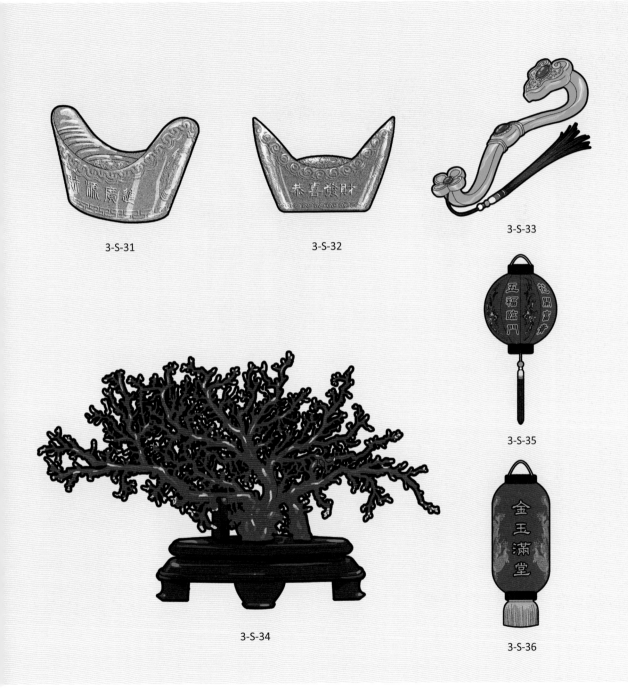

3-S-31

3-S-32

3-S-33

3-S-34

3-S-35

3-S-36

3-S-37

3-S-38

3-S-39

3-S-40

3-S-41

3-S-42

3-S-43

3-S-44

3-S-45

3-S-46

3-S-47

3-S-48

3-S-49

3-S-50

3-S-51

3-S-52

3-S-53

3-S-54

3-S-55

3-S-56

3-S-57

3-S-58

3-S-60

3-S-59

3-S-61

3-S-62

3-S-63

3-S-64

3-S-65

3-S-66

3-S-67

3-S-69

3-S-68

3-S-70

3-S-71

3-S-72

CH4
中秋節、端午節、元宵節

4-L-02

4-M-01

4-M-02

4-M-03

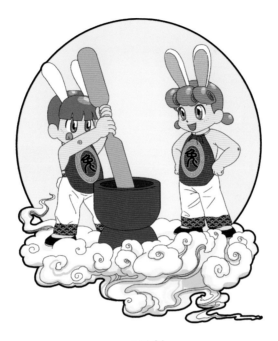

4-M-04

4-M-05

4-M-06

4-M-07

4-M-08

4-M-09

4-M-10

4-M-11

4-M-12

4-M-13

4-M-15

4-M-14

4-M-16

4-M-18

4-M-17

4-S-01

4-S-02

4-S-03

4-S-04

4-S-05

4-S-06

4-S-07

4-S-08

4-S-09

4-S-10

4-S-11

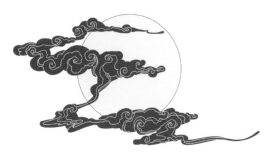

4-S-12

4-S-13

4-S-14

4-S-15

4-S-16

4-S-17

4-S-18

4-S-19

4-S-20

4-S-21

4-S-22

4-S-23

4-S-24

4-S-25

4-S-26

4-S-27

4-S-28

4-S-29

4-S-30

4-S-32

4-S-31

4-S-33

4-S-34

4-S-35

4-S-36

4-S-37

4-S-38

4-S-39

4-S-40

4-S-42

4-S-41

4-S-43

4-S-44

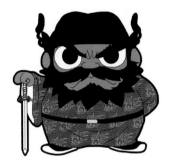

4-S-45

4-S-46

4-S-47

4-S-48

4-S-49

4-S-50

4-S-51

4-S-52

4-S-53

4-S-54

4-S-55

4-S-56

4-S-57

4-S-58

4-S-59

4-S-60

CH5
大人的
重要節日

5-M-01

5-M-02

5-M-03

5-M-04

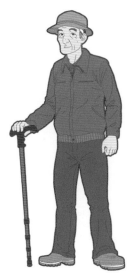

5-M-05

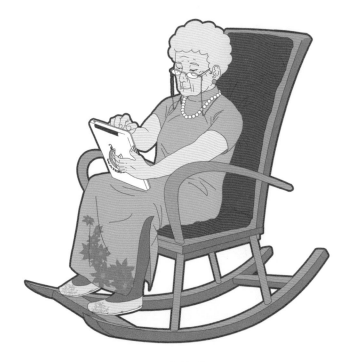

5-M-06

5-M-07

5-M-08

5-M-09

5-M-10

5-M-12

5-M-11

5-M-13

5-M-14

5-M-15

5-M-16

5-M-17

5-M-18

5-M-19

5-M-20

5-M-21

5-M-22

5-M-23

5-M-24

5-S-01

5-S-02

5-S-03

5-S-04

5-S-05

5-S-06

5-S-07

5-S-08

5-S-09

5-S-10

5-S-11

5-S-12

5-S-13

5-S-15

5-S-14

5-S-17

5-S-16

5-S-18

5-S-19

5-S-20

5-S-21

5-S-22

5-S-23

5-S-24

5-S-25

5-S-26

5-S-27

5-S-28

5-S-29

5-S-30

5-S-31

5-S-32

5-S-33

5-S-34

5-S-35

5-S-36

5-S-37

5-S-38

5-S-39

5-S-40

5-S-41

5-S-42

5-S-43

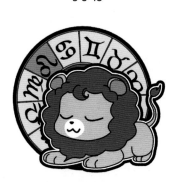

5-S-44

5-S-45

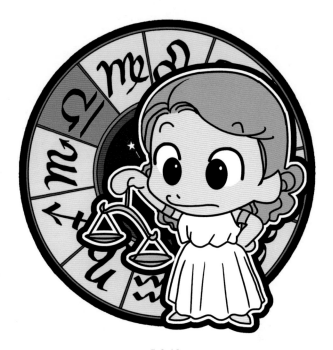

5-S-46

5-S-47

5-S-48

5-S-49

5-S-50

5-S-51

5-S-52

5-S-53

5-S-54

5-S-55　　　　　　　　　　5-S-56　　　　　　　　　　5-S-57

5-S-58　　　　　　　　　　5-S-59　　　　　　　　　　5-S-60

CH6
小孩的
重要節日

6-M-01

6-M-02

6-M-03

6-M-04

6-M-05

6-M-06

6-M-07

6-M-08

6-M-09

6-M-10

6-M-11

6-M-12

6-M-13

6-M-14

6-M-15

6-M-16

6-M-17

6-M-18

113

6-M-19

6-M-20

6-M-21

6-M-22

6-M-23

6-M-24

6-S-01

6-S-02

6-S-03

6-S-04

6-S-05

6-S-06

6-S-07

6-S-08

6-S-09

6-S-10

6-S-11

6-S-12

6-S-13

6-S-14

6-S-15

6-S-16

6-S-17

6-S-18

6-S-19

6-S-20

6-S-21

6-S-22

6-S-23

6-S-24

6-S-25

6-S-26

6-S-27

6-S-28

6-S-29

6-S-30

6-S-31

6-S-32

6-S-33

6-S-34

6-S-35

6-S-36

6-S-37

6-S-38

6-S-39

6-S-40

6-S-41

6-S-42

6-S-43

6-S-44

6-S-45

6-S-47

6-S-46

6-S-48

7-S-01

7-S-02

7-S-03

7-S-04

7-S-05

7-S-06

7-S-07

7-S-08

7-S-09

7-S-10

7-S-11

7-S-12

7-S-13

7-S-14

7-S-15

7-S-16

7-S-17

7-S-18

7-S-19

7-S-20

7-S-21

7-S-22

7-S-23

7-S-24

7-S-25

7-S-26

7-S-27

7-S-28

7-S-29

7-S-30

素材集錦系列 01

素材集：
臺灣‧西洋節日與慶典

作者｜吳志村
責任編輯｜葉仲芸、王愿琦
校對｜吳志村、葉仲芸、王愿琦

視覺設計｜劉麗雪

董事長｜張暖彗‧社長兼總編輯｜王愿琦‧主編｜葉仲芸
編輯｜潘治婷‧編輯｜林家如‧編輯｜林珊玉
設計部主任｜余佳憓
業務部副理｜楊米琪‧業務部組長｜林湲洵‧業務部專員｜張毓庭
編輯顧問｜こんどうともこ

法律顧問｜海灣國際法律事務所　呂錦峯律師

出版社｜瑞蘭國際有限公司‧地址｜台北市大安區安和路一段 104 號 7 樓之 1
電話｜(02)2700-4625‧傳真｜(02)2700-4622‧訂購專線｜(02)2700-4625
劃撥帳號｜19914152 瑞蘭國際有限公司
瑞蘭國際網路書城｜www.genki-japan.com.tw

總經銷｜聯合發行股份有限公司‧電話｜(02)2917-8022、2917-8042
傳真｜(02)2915-6275、2915-7212‧印刷｜科億印刷股份有限公司
出版日期｜2017 年 12 月初版 1 刷‧定價｜450 元‧ISBN｜978-986-95584-2-6

國家圖書館出版品預行編目資料

素材集：臺灣‧西洋節日與慶典 / 吳志村著
– 初版 – 臺北市：瑞蘭國際 , 2017.12
132 面；18.5×20 公分 –（素材集錦系列；01）
ISBN：978-986-95584-2-6（平裝附光碟片）

1. 圖案 2. 工藝美術

961.18　　　　　　　　　　　　106017978

◎版權所有、翻印必究
◎本書如有缺頁、破損、裝訂錯誤，請寄回本公司更換

瑞蘭國際

瑞蘭國際